惊掉下巴的
魔术游戏

MAGIC PLAY BOOK

（韩）崔现宇　著

代飞　译

化学工业出版社

·北京·

本书中文简体字版由化学工业出版社有限公司独家出版发行。未经许可，不得以任何方式复制或抄袭本书的任何部分，违者必究。

本版本仅限在中国内地（不包括中国台湾地区和香港、澳门特别行政区）销售，不得销往中国以外的其他地区。

北京市版权局著作权合同登记号：01-2020-0468

图书在版编目（CIP）数据

惊掉下巴的魔术游戏／（韩）崔现宇著；代飞译
. —北京：化学工业出版社，2020.3
ISBN 978-7-122-36111-0

Ⅰ. ①惊…　Ⅱ. ①崔…　②代…　Ⅲ. ①魔术—少儿读物　Ⅳ. ① J838-49

中国版本图书馆 CIP 数据核字（2020）第 014891 号

出品 人：李岩松	责任编辑：笪许燕　汪元元
版权编辑：金美英	营销编辑：龚 娟　郑 芳
责任校对：宋 玮	装帧设计：刘丽华

出版发行：化学工业出版社（北京市东城区青年湖南街 13 号　邮政编码 100011）
印　　装：凯德印刷（天津）有限公司
787mm×1092mm　1/16　印张 6¼　字数 250 千字　2020 年 9 月北京第 1 版第 1 次印刷

购书咨询：010-64518888　　　　　售后服务：010-64518899
网　　址：http://www.cip.com.cn
凡购买本书，如有缺损质量问题，本社销售中心负责调换。

定　　价：59.80 元　　　　　　　　　　　　版权所有　违者必究

开场白

魔术是什么?

魔术是愉快的思维游戏!

魔术是什么? 一般人对魔术的理解是: 利用技巧或骗术, 使人们以为, 那些不可能的现象或超自然的现象真的会出现。在古埃及, 魔术师常常表演砍掉牛的脑袋又使其复原, 或者使杯子里的珠子消失并转移到别的杯子里的把戏。那时的人们把魔术师看作江湖术士。其实, 魔术不仅仅是那些"障眼法", 也是有意思的思维游戏。

本书是我写的第四本书。之前我已经出版了童书、成人书以及和魔术相关的心理学方面的书。前三本书出版的过程中有些遗憾:"不能在书里面直接体验魔术吗?""如果书本身就可以用来变魔术, 让读者在思维游戏中享受更多乐趣会怎么样?"正是带着这样的想法, 我开始了这本《惊掉下巴的魔术游戏》的创作。

进入高科技的现代社会, 魔术的秘密被一一揭开。魔术似乎一下子就失去了魔力, 人们不再痴迷于这种"魔法"。某著名日报曾评选出了"10年之内将消失的10大职业", 魔术师就是其中之一。然而十几年过去了, 以我为例, 魔术师们不但活了下来, 并在朝着更丰富的形态进化着。

魔术师们是如何存活并越活越好的? 我认为有两个方面的原因。首先是由于直到现在仍然有人愿意相信魔法 (虽然人数不是很多); 其次是因为明白魔术原理的那一刻, 人们感受到的强烈的新奇感和魅力, 平日里固化的思维也得到了不同程度的锻炼, 就像完成了难度巨大的拼图一样。或许正是因为有后者, 魔术才会流传至今并保持花样翻新的吧! 越是了解魔术, 就越会为其原理和脑洞之大而击节叫好。如果魔术表演仅仅单纯地被称为"技巧", 实在是令人惋惜。

本书介绍了魔术中的错觉影像和心理学特性, 您可以领略最基础的魔术世界, 更可体验脑洞大开的思维游戏的乐趣。此外, 不同于只能用来阅读的书本特性, 本书也是能涂色、能制作、能动手体验的互动游戏书。

让我们一起体验引人入胜的魔法吧!

崔现宇

本书使用方法

脑洞从翻开书的那一刻打开！

一、神奇的纸牌魔术

把书页剪开，或按照展开图折叠，魔术立即开始。

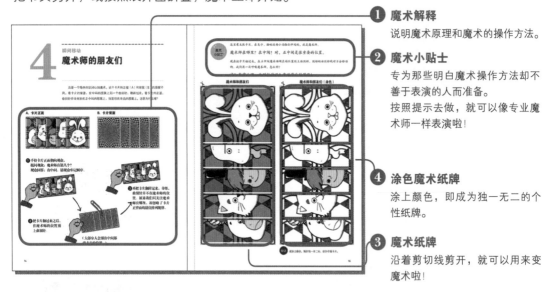

❶ 魔术解释

说明魔术原理和魔术的操作方法。

❷ 魔术小贴士

专为那些明白魔术操作方法却不善于表演的人而准备。
按照提示去做，就可以像专业魔术师一样表演啦！

❹ 涂色魔术纸牌

涂上颜色，即成为独一无二的个性纸牌。

❸ 魔术纸牌

沿着剪切线剪开，就可以用来变魔术啦！

二、视错觉纸牌魔术

像魔术一样，享受人眼天然具有的视错觉效果。

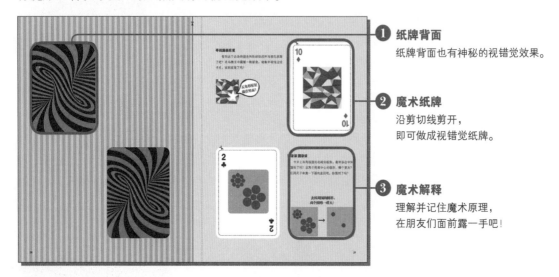

❶ 纸牌背面

纸牌背面也有神秘的视错觉效果。

❷ 魔术纸牌

沿剪切线剪开，
即可做成视错觉纸牌。

❸ 魔术解释

理解并记住魔术原理，
在朋友们面前露一手吧！

三、3D立体魔术

把书中的透明胶片左右推动，就会出现立体影像。

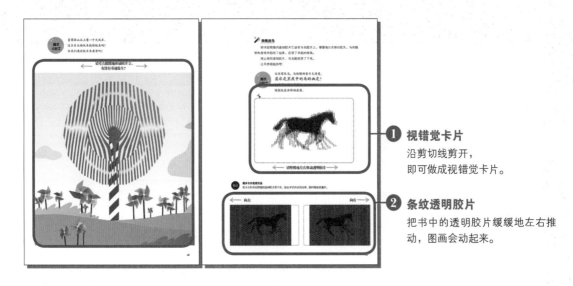

① **视错觉卡片**

沿剪切线剪开，
即可做成视错觉卡片。

② **条纹透明胶片**

把书中的透明胶片缓缓地左右推
动，图画会动起来。

四、折纸魔术

魔盒兔子、之字形恐龙等，可以玩的折纸魔术。

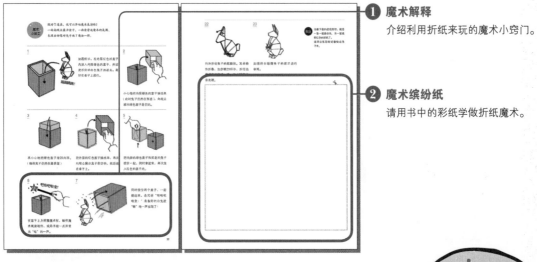

① **魔术解释**

介绍利用折纸来玩的魔术小窍门。

② **魔术缤纷纸**

请用书中的彩纸学做折纸魔术。

我也是魔术师！

★ **如果你有孩子** 请在孩子的生日聚会、家长会上表演魔术吧！

★ **如果你是职员** 员工聚餐或研讨会的闲暇时间，给大家表演魔术吧！

★ **如果你是单身** 在异性面前，出其不意地表演个魔术吧！

想要更有趣儿的？ 那么请准备好剪刀、小刀、胶棒、彩色铅笔、蜡笔等制作工具。

用纸做个尖尖的魔术帽，
再用黑色的纸做出两撇
魔术师的小胡子，
成功概率将翻倍！

目录

Magic Stage

1

眼见不为实

魔术有时运用色彩技巧，有时利用人眼的视错觉。
说到底，正是利用了人们先入为主的意识或者既定的
思维，才有了魔术。
现在就阅读本书，亲手制作游戏道具，练习瞒天过海
的技巧，体验令人着迷的"魔法"吧！

来无影，去无踪
找到消失的魔术师

　　剪下"魔术师"卡片，如图A放置，然后点数魔术师的人数，对，是14名。现在，我们让其中一个魔术师消失！改变拼图的排列顺序，如图B，我们再来数一数。哇，果然只有13名魔术师了！你发现其中的奥秘了吗？

A.
14名魔术师

B.
13名魔术师

提示：这个魔术的奥秘在于图A中画圈的两个魔术师在图B中合二为一了。

找到
消失的魔术师
魔术卡片

**魔术
小贴士**

看，这里有很多魔术师，
他们在表演魔术，
空中悬浮、纸牌魔术、
花朵魔术、切断魔术……
请数一数
一共有多少个魔术师？
对，一共是14个！
现在，我要把其中一个魔术
师送到别的地方去。
嗖！
魔术师消失了。
不相信吗？
我们再来数一遍。
卡片仍是这么大，
画面也是原样。
现在请再数一下有几个魔
术师。
是13个！
啊！

2

纸模型的惊人逆袭
会摇头的机器人

魔术中最常用的手段是视错觉效果。视错觉指的是人视觉上形成的错误感知和判断，也就是说实际存在的现象和眼睛看到的现象之间有差异，即眼见不为实。事实上，这样的视觉差异随处可见，而魔术是将这种差异最大化。

从现在开始，你将体验到我们的眼睛看到的景像有多不可信。

下面是一个小狗形状的机器人纸偶。用它能变出什么魔术呢？

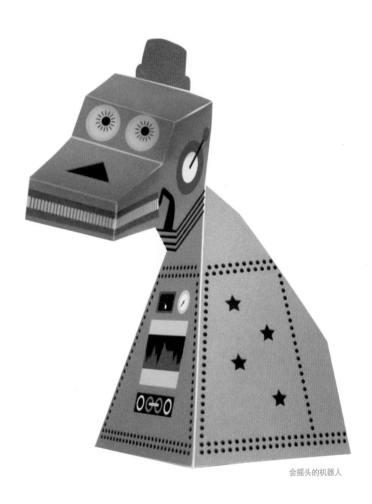

会摇头的机器人

魔术小贴士

把右边的魔术机器人展开图剪下来，
然后按提示折叠，做成模型。
现在请打开手机对准它，
开始拍摄视频。

这里强调的第一点是：

只有当模型的高度和自己眼睛的高度保持一致时，
魔术效果才能出现。也就是说，视频拍摄者的眼睛
应当和模型的眼睛在同一水平线。

怎么样？

相机左右移动，机器人的头也跟着左右转动，
就好像它转动着脑袋，和我们的眼睛对视！
它只是个纸偶，为什么会发生这样的事？
这是利用了视错觉效果和拍摄的技巧。
你想体验这惊人的魔术吗?
试着折叠模型吧!

这里强调的第二点是：

拍视频的时候尽可能保持匀速，缓慢地向右侧移动，
再向左侧移动。

 试着用下一页的图制作机器人模型。然后就像上面所说的，左右移动相机来拍摄视频。你将体验惊人的错觉影像效果。

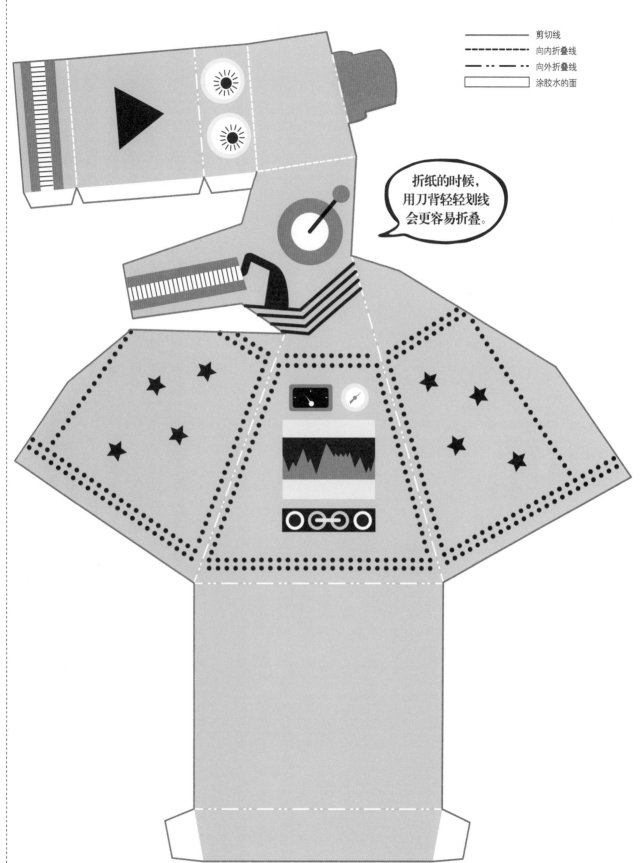

剪切线
向内折叠线
向外折叠线
涂胶水的面

折纸的时候，
用刀背轻轻划线
会更容易折叠。

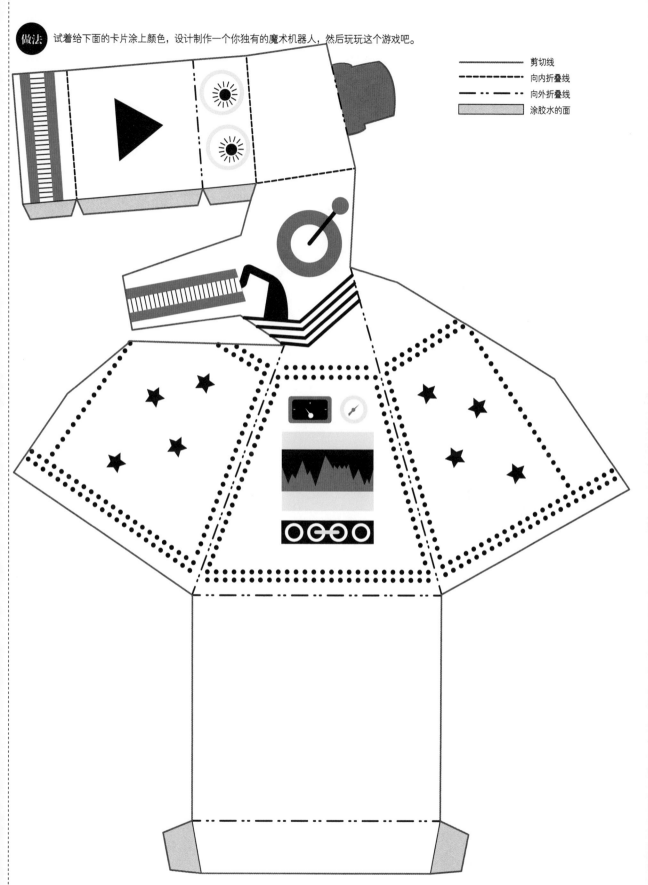

剪切线
向内折叠线
向外折叠线
涂胶水的面

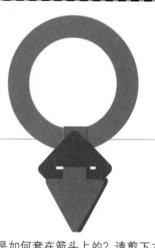

3

不可思议的故事
箭头和圆环

看到效果图了吗？猜一猜，正方形是如何套在箭头上的？请剪下本页的图形，一起来变个魔术吧。

做法 请按13页的图解步骤来制作。
正方形内的空间可用刀片裁切。

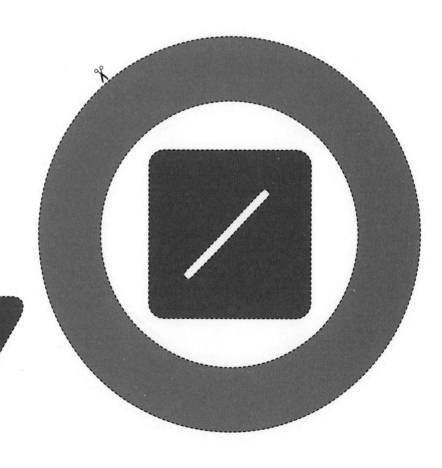

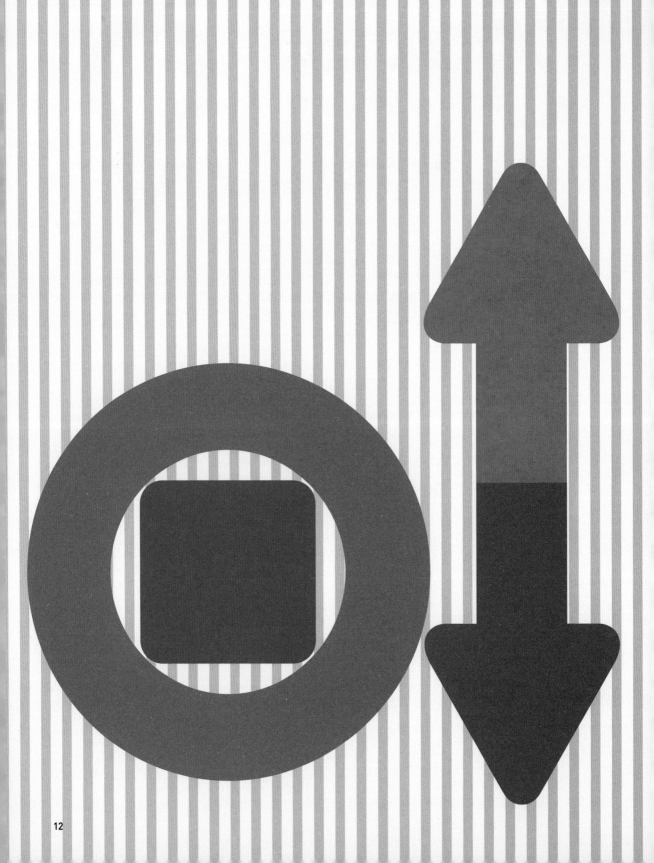

这是一个不可思议的思维游戏，需要将箭头插入正方形卡片的孔内。

你能放进去吗？

箭头太大，放不进去！

不过，如果将圆环对折，就能轻松实现了！

❶ 把箭头和圆环分别对折，
把箭头一端插入对折的圆环内，
另一端放在圆环外面。

❷ 将折叠的圆环自顶端起插入
正方形卡片的孔内。
将正方形卡片推到箭头处。

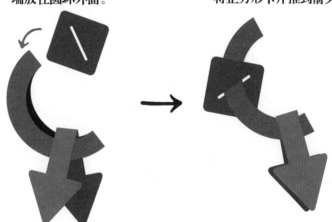

❸ 把折叠的圆环向两侧展开。

❹ 完成啦！

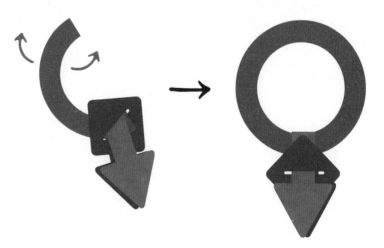

瞬间移动

魔术师的朋友们

这是一个简单的空间认知魔术。这个卡片的正面（A）和背面（B）的图案不同。看卡片的背面，在中间的图案上别一个曲别针，翻转过来，看卡片的正面，曲别针并没有别在正中间的图案上，而是别在旁边的图案上。这是为什么呢？

A. 卡片正面

B. 卡片背面

① 手持卡片正面朝向观众，
　提问观众：魔术师在第几个？
　观众回答：在中间。请观众牢记顺序。

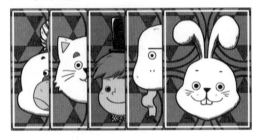

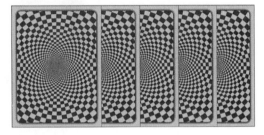

③ 再把卡片翻转过来，奇怪，
　曲别针并不在魔术师的位
　置。原来我们只关注魔术
　师在哪里，却忽略了卡片
　正背面的错位排列规律。

② 把卡片翻过来之后，
　在魔术师的位置别
　上曲别针。

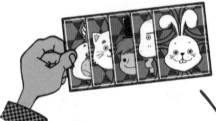

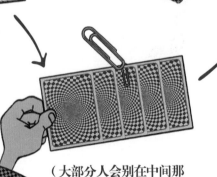

（大部分人会别在中间那
　张卡片的位置。）

这里有五张卡片。在兔子、猫咪这些小动物们中间的，就是魔术师。

魔术师在哪里？在中间！对，正中间是很重要的位置。

现在把卡片翻过来，在正中间魔术师所在的位置别上曲别针。别好的曲别针绝对不会移动的。我们再一次呼唤魔术师，怎么样？

咦？岂有此理，曲别针神不知鬼不觉地转移了！

魔术师和朋友们　　　　　　　　　**魔术师和朋友们（涂色）**

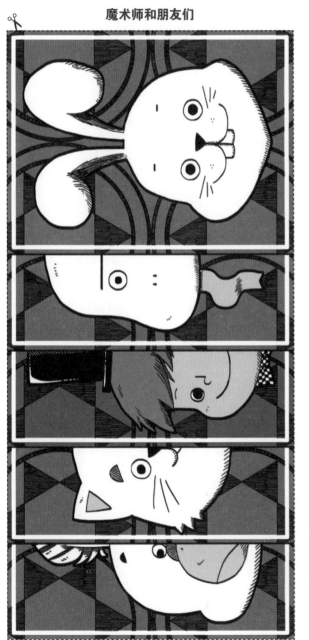 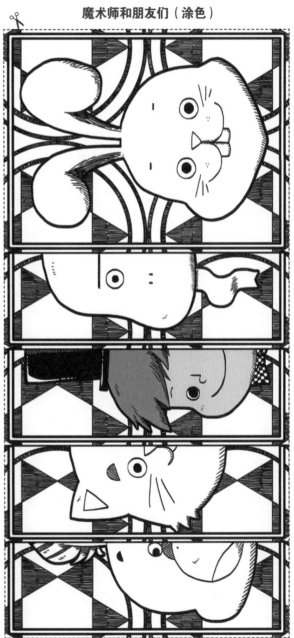

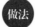 请涂上颜色，制作独一无二的、你的专属卡片。

15

5

来无影，去无踪

偷心卡片

这个魔术需要花费一定的时间去练习，所以成功时会收获更多的惊喜。魔术成功的关键在于手持卡片的位置，在观众的眼皮子底下变换手的位置，利用错觉，让观众相信手挡住的地方有红心。

卡片的正面有2个红心，背面有5个红心。首先请观众确认卡片状态，向观众展示的时候，挡住正面的一个红心，使之看上去像是只有1个。翻到背面的时候，换到另一只手上，夹住的位置也变了，使它看上去只有4个红心。

再次表演，自然地改变手的位置，使卡片正面看上去是3个红心，背面看上去是6个红心。

做法

请沿虚线把卡片剪下来之后，参照19页图解步骤练习魔术。

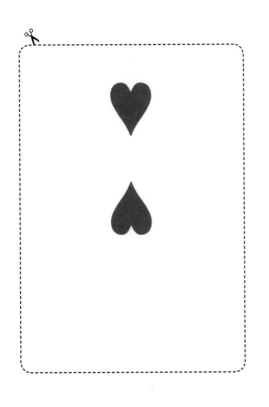

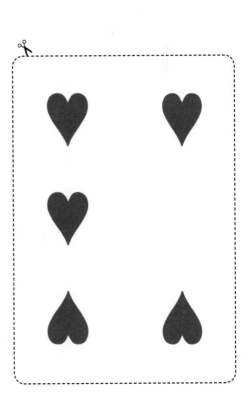

魔术
小贴士

这里有一张牌，是什么图案？

对，是代表我心意的红心。

正面的红心是几个？3个。反面呢？是4个。

现在我要偷走你的心！

嘘！你的心到我这里来了。瞧，牌面变了！

现在有几个红心呢？正面变成了1个，反面变成了6个！

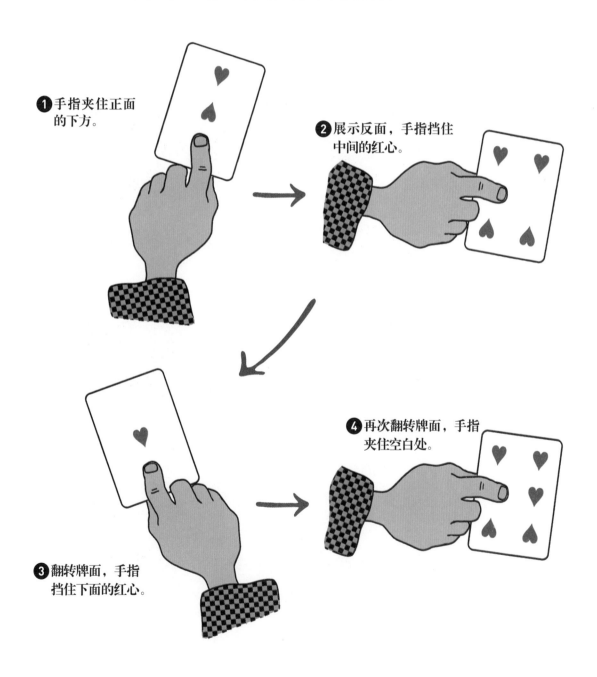

❶手指夹住正面
的下方。

❷展示反面，手指挡住
中间的红心。

❸翻转牌面，手指
挡住下面的红心。

❹再次翻转牌面，手指
夹住空白处。

19

6

消失的鸡蛋

拼图的排列方式不同，鸡蛋的数量居然不一样！又一个思维挑战游戏。这个魔术由4块拼图组合进行。首先如图A组合排列4块拼图，数一数，鸡蛋数量是8个。然后悄悄变换拼图的位置，如图B，中间出现了一个洞，而鸡蛋的数量减少了1个。鸡蛋是怎样在我们的眼皮底下不翼而飞的呢？

❶剪裁好4个拼图。

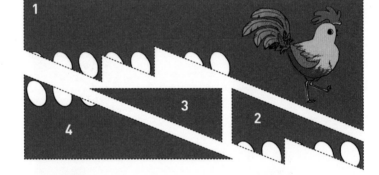

↓

❷按图A组合拼图。

A. 8个鸡蛋

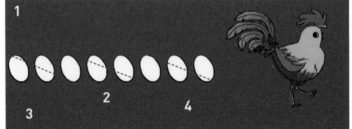

↓

❸按图B组合拼图。

B. 7个鸡蛋

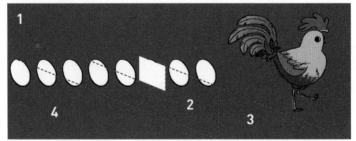

这是因为图片经过巧妙的拼接，有鸡蛋的一角和完整的鸡蛋混在一起，容易被人忽略，形成视觉误差。

母鸡每天都会下蛋。我们也几乎每天都吃鸡蛋。

这里有几个刚下的鸡蛋。我要为大家表演一个鸡蛋消失的魔术。

请大家先数一下鸡蛋。1、2、3…这里有8个鸡蛋。

好，那现在我要吃掉1个鸡蛋。吧唧吧唧！

我们再拼一下图。

再数一下鸡蛋，是7个。我吃掉了1个，没错吧？

鸡蛋消失了

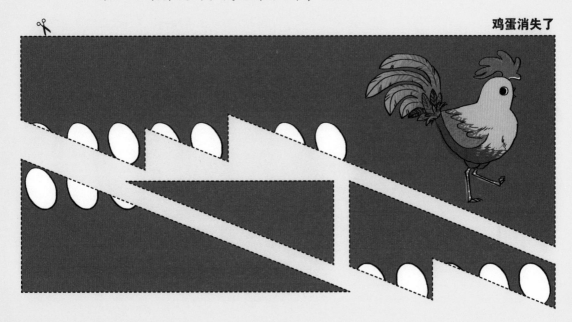

鸡蛋消失了（请涂色）

7

来自魔法世界的邀请

雷尼·马格利特的《白纸委任状》

　　我最喜欢的画家是马格利特。看他的画，就好像观赏魔术一样，感觉仿佛在梦境之中。有时人物的帽子飘浮在空中，有时人物的面孔被分割成3段。所以我有时会想：马格利特是不是也学习过魔术技巧呢？

　　马格利特的作品中，我最喜欢的是《白纸委任状》。这幅画能把人带进一个错位视觉的世界。马、女人和丛林所在画面的层次，容易引起视觉混淆。这幅画是在表达：虽然我们看起来处于同一个世界，但也可能存在于不同的世界。难道不是吗？

　　魔术也是如此。我们所看到的世界有可能不真实，现实也有可能是假的。魔术师恰巧就是利用这一点，向观众们表演魔术。

雷尼·马格利特

被称作超现实主义巨匠的画家。
1898年出生于比利时，在巴黎生活期间参加了超现实主义运动。
他善长用超现实主义的手法表现日常常见的事物，留下了既亲切又具有戏剧性的作品。

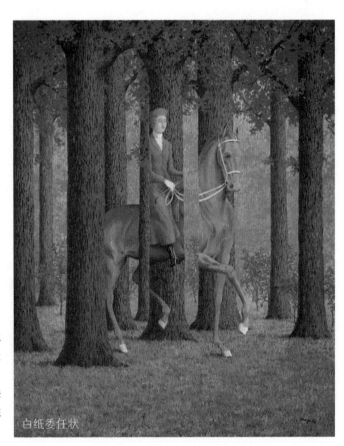

白纸委任状

在丛林里有个骑马的女人，树林和马都没什么特别的，然而画看起来却有些奇怪。是什么令我们目眩？

原来，女人和马被不同景深的树断开了，这样的处理，把我们带领到了惊人的错位视觉的世界。我们能绘制出这样的画吗？请利用马格利特的画，一边涂色一边练习。

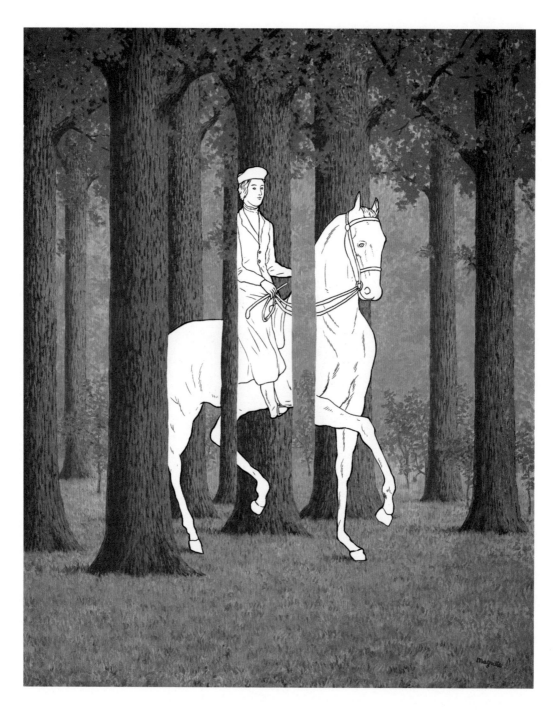

难以置信的视错觉魔术

视错觉图案前15名

视错觉影像是积极利用视觉差效果而进行的魔术。这不是障眼法，而是像魔术一样享受眼睛天生所具有的自然视觉差效果。好好利用下面的视错觉图卡，来一场自己的魔术秀吧！

**魔术
小贴士**　这些是具有代表性的视错觉图案。不需要昂贵的工具或复杂的魔术技法，任何人都可以体验神秘的魔术。

 把下面的卡片剪下来作为魔术道具。

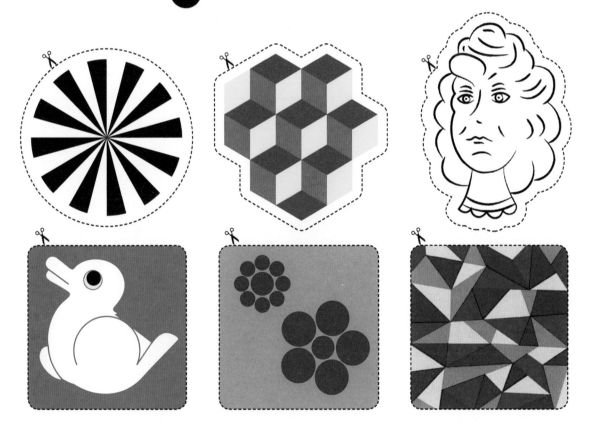

奇怪的圆盘

　　以最快的速度逆时针方向转动卡片，会发现图案由周边向中间集中。嗬！突然出现了一个白色的圆盘。这是从哪儿来的呢？

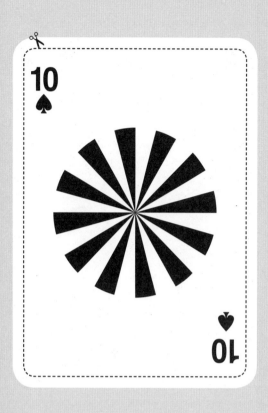

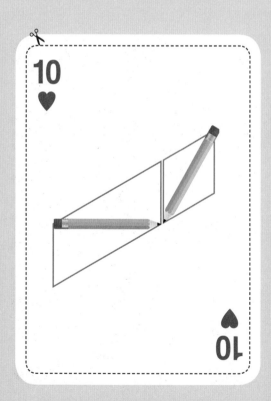

黄铅笔和蓝铅笔哪根长

　　这里有蓝色铅笔和黄色铅笔。短的铅笔我拿着，长的铅笔你拿着。

　　哪支铅笔更长些？选好了吗？我们来用尺子量一量。怎么样，你猜对了吗？

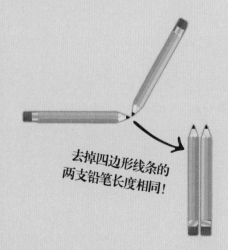

去掉四边形线条的
两支铅笔长度相同！

27

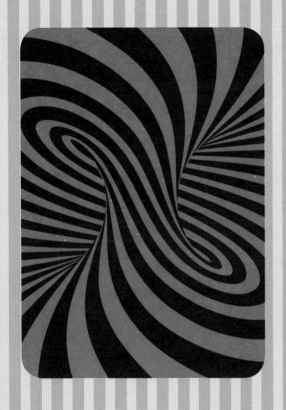

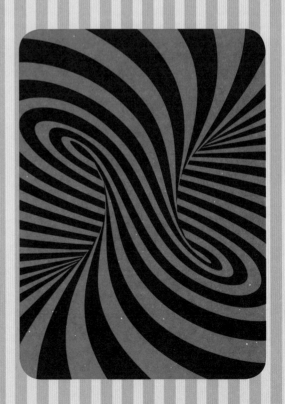

寻找超级巨星

看到这个由各种颜色和形状组成的马赛克图案了吧？在马赛克中藏着一颗星星。请集中视线注视卡片。找到星星了吗？

五角形星星藏在里面！

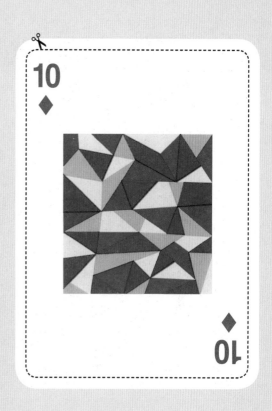

圆滚滚 圆滚滚

卡片上有两组圆形的组合图案。看到各自中间的圆形了吗？这两个图案中心的圆形，哪个更大？我们用尺子来量一下圆的直径吧。你猜对了吗？

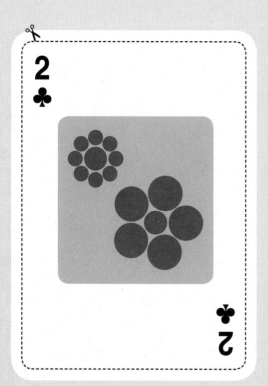

去掉周围的圆形，两个圆形一样大！

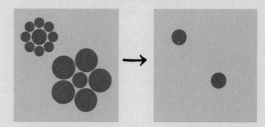

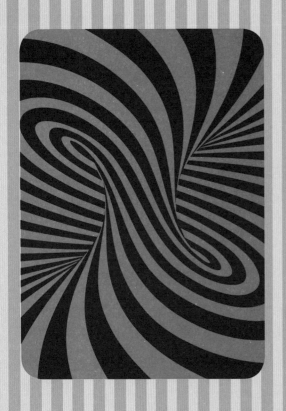

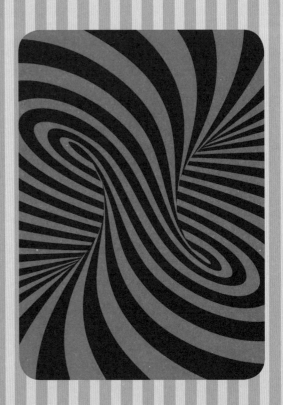

灰色幽灵

　　深绿色正方形规则地排列着。既像围棋棋盘，又像公寓楼。然而，在排列的正方形空隙间，隐隐约约有奇怪的灰色影子。请试着用手指按住灰色的影子。手指按得住吗？手指一按，灰色影子立即消失了。你所看到的像幽灵一样的灰色影子，实际并不存在。

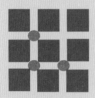

由于视觉暂留效应，在正方形空隙间能看到"余晖"，即灰色影子。

兔子鸭

　　这张卡片上是什么动物，是兔子吗？我们把卡片朝着逆时针方向稍稍转动一下，再看看。现在看起来像鸭子了！那么这到底是兔子，还是鸭子？

朝右看是兔子，
朝左看是鸭子！

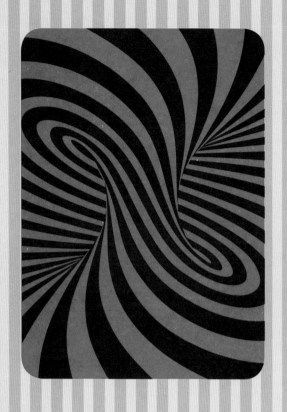

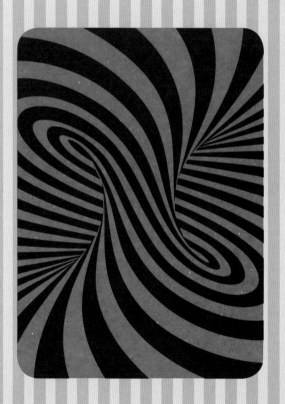

之字形穿越

横向的几条线看起来如何，是歪歪扭扭的吗？

如果视线停留时间长一些，它们甚至看起来在来回移动。拿一把尺子在下面比一比，原来这些线都是平行线！

以第一行为标准对齐排列的话，能很明显地看出它们是平行线。

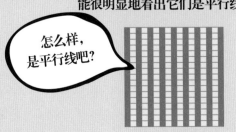

怎么样，
是平行线吧？

眼中眼

这里有许多大小不同的白点。请注视这些白点并保持不动，是不是好像有人在看着你？看不太清楚？把卡片放得远一些，越是在光线暗的地方，就会看得越清楚。我好像看到一个戴着墨镜的男人，你看到了什么？

有时看起来像眼睛，
有时看起来像戴着墨镜！

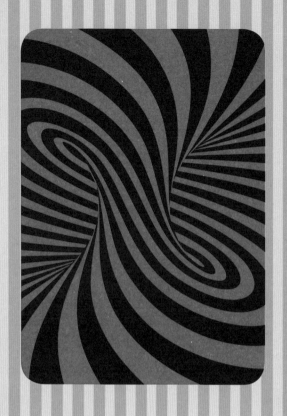

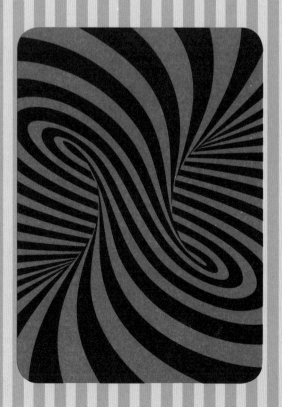

恶魔的阶梯

　　现在我们来爬楼梯吧！一级一级、循序渐进地往上爬，能走多远呢？

　　怎么没完没了！

　　那转身往下走吧！

　　阶梯的终点在哪里？

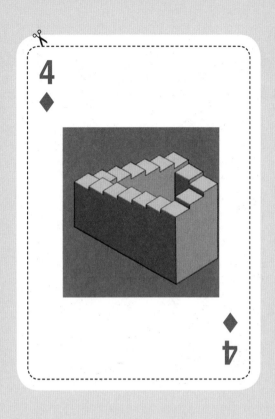

车轮之中

　　你看到白色的车轮了吗？在车轮里面有两条横穿的线。这两条线看起来是曲线，还是直线？也许你的眼睛又一次欺骗了你。这两条横线是直线！

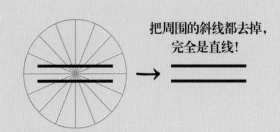

把周围的斜线都去掉，完全是直线！

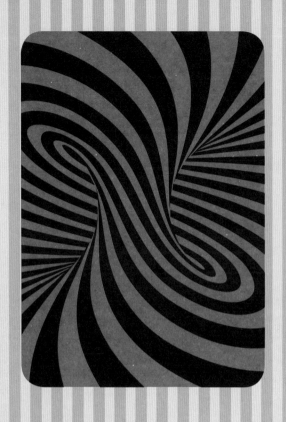

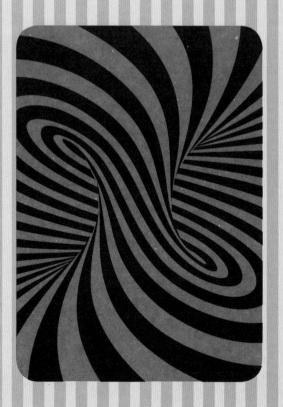

歪歪斜斜的轮胎印

　　这张卡片上有很多斜着画的线条，有长斜线，有短斜线，让人眼花缭乱。长的斜线看起来歪歪斜斜，杂乱无章，事实上它们是互相平行的。

把方向不同的短斜线都去掉的话，是平行线！

微笑的魅力

　　这是20世纪女明星——玛丽莲·梦露的肖像。请先凝视上图的玛丽莲·梦露的嘴部保持20秒左右。为了防止视线分散，可以用其他卡片挡住周围。1、2、3……20！马上转移视线看下图的玛丽莲·梦露的嘴！黑白的玛丽莲·梦露看起来脸色红润、容光焕发，甚至连背景都变成了草绿色！

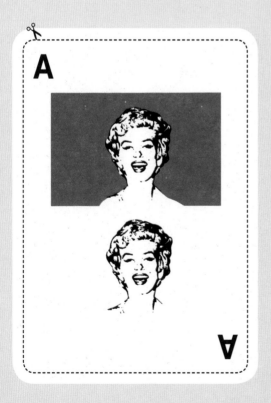

不到20秒，绝对不要往下面看哟！

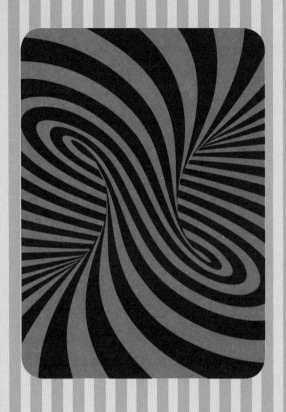

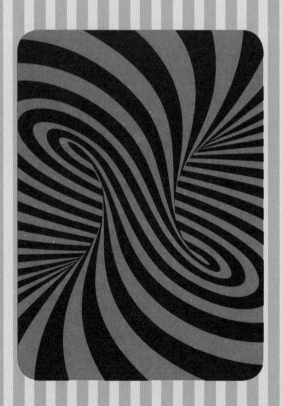

灰色正方形的真相

　　请把卡片横着摆放。看看最里面的两个灰色正方形。这两个灰色正方形中，哪个看起来更暗，黑色边框的，还是黄色边框的？这两个灰色正方形深浅一样吗？

事实上，两个灰色正方形色彩、大小完全相同。

黑暗背后的某人

　　这张卡片上有许多的小点。

　　请保持凝视。先远远凝视，再拉近凝视。

　　在这些小点之中，有个神秘人物藏身其中。你看到了吗？是女人，还是男人？

　　我看到的是充满魅力的玛丽莲·梦露。

事实上，玛丽莲·梦露并不存在，圆点的大小和明暗共同演绎了魔术。

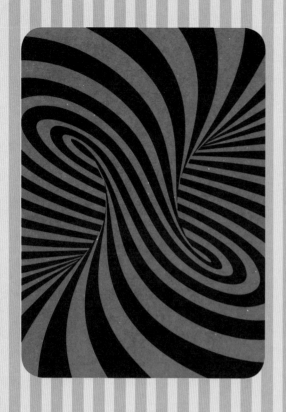

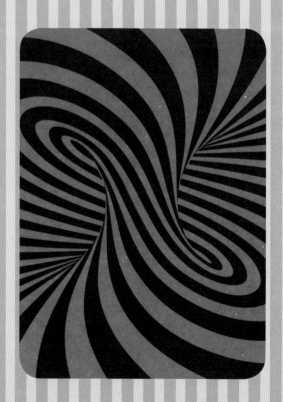

魔术小姐VS魔术先生

这是以美国心理学家约瑟夫·贾斯特罗的名字命名的错觉影像实验。

首先把两个图形的底端按照43页的图示排列，展示给观众。向观众提问："哪张图看起来更大？"通常回答是右边的看起来比左边的大。其实，这两张卡片大小相同，视错觉效果欺骗了我们的眼睛。

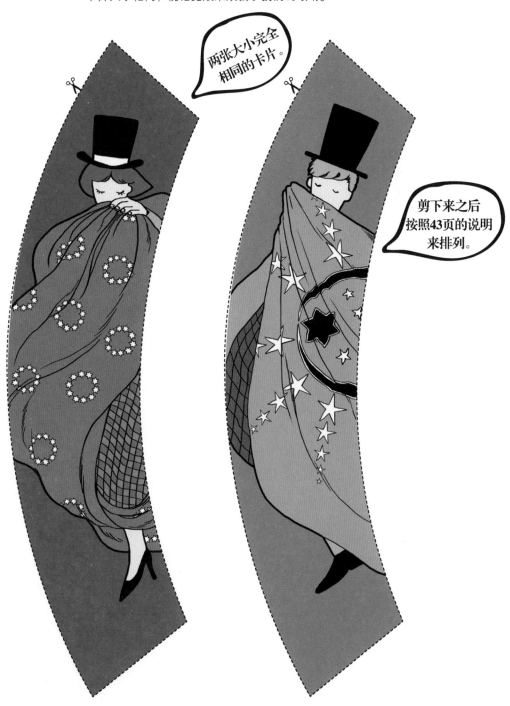

两张大小完全相同的卡片。

剪下来之后按照43页的说明来排列。

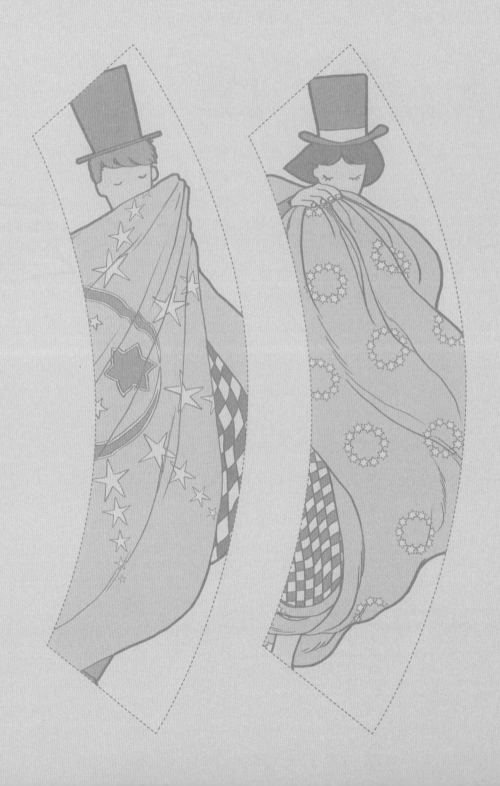

❶ 如下所示排列两张图，
 并提问："哪张图看起来更大？"

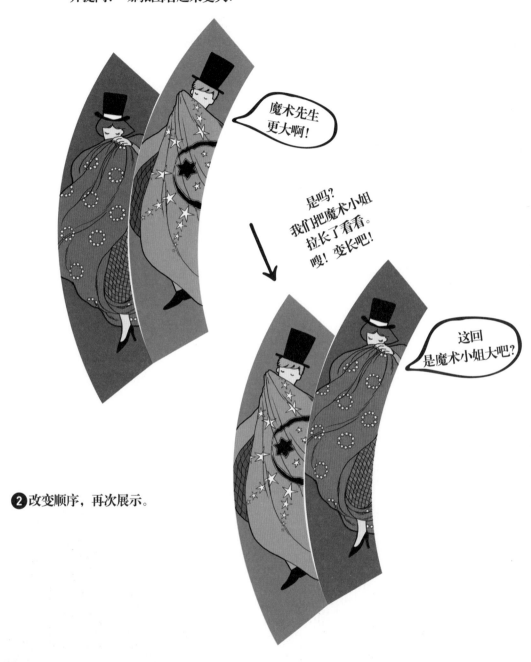

❷ 改变顺序，再次展示。

魔术
小贴士

这里有两张长扇形图片，上面是魔术小姐和魔术先生。

哪个更大呢？是右边的那个吗？好像是的！

那么现在我要把短的图片拉长看看！嗖！变长吧！

错觉带来的幻想世界

3D视错觉影像

如果把前面的视错觉卡片作为视错觉影像游戏的入门练习，那么现在我们即将进入实战篇，体验更加真实的视错觉影像魔术。在拆开、剪切、移动的过程中，练习真正的视错觉影像魔术吧！请多加练习，这样在观众面前你将更自信。

✨ 转动风车吧

把书后附赠的透明胶片②放在风车上，缓缓地左右移动透明胶片，可以看到风车的大叶片正有力地旋转着！

这是利用了透明胶片的线条和风车图案交叉、重叠而生成的视错觉效果。不仅是风车的转动，震动、漩涡等效果都可以呈现。

← **向左**　　　**向右** →

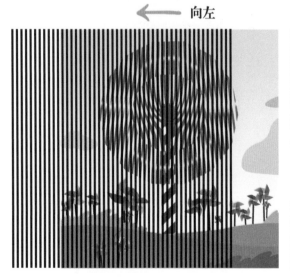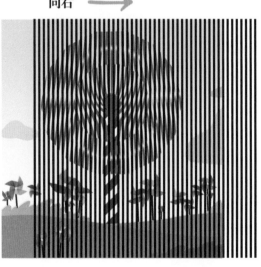

魔术
小贴士

青翠的山丘上有一个大风车。
这么巨大的风车能转起来吗?
让我们透过胶片来看看吧!

**请左右缓缓地移动透明胶片②,
有没有奇迹发生?**

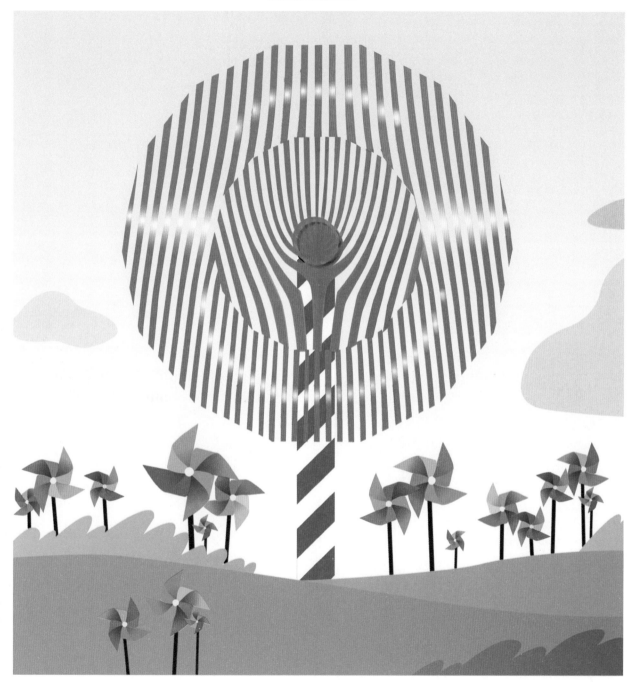

 奔跑的马

把书后附赠的透明胶片①放在马的图片上，慢慢地左右移动胶片。马的腿部和身体开始动了起来，出现了奔跑的效果。

停止移动透明胶片，马也随即停了下来。

让马奔跑起来吧！

**魔术
小贴士**

这里有匹马，马的腿部看不太清楚。

莫非是黑夜中的马的幽灵？

把透明胶片放在图上，

缓缓地左右移动看看。

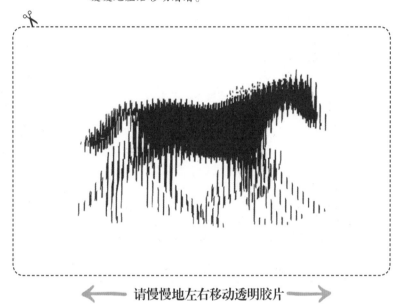

◀━━━ **请慢慢地左右移动透明胶片** ━━━▶

做法 **魔术卡片使用方法**
把卡片和书后附赠的透明胶片剪下来，放在手机壳或钱包里，随时随地变魔术。

◀━━ **向左** **向右** ━━▶

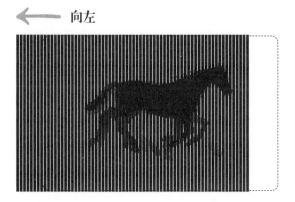 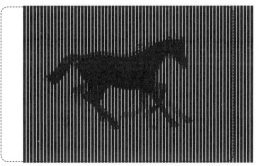

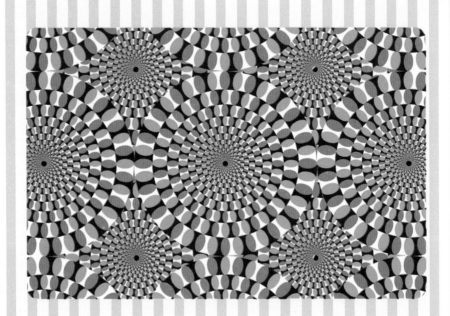

✨ 真实之眼

眼睛的所望之处是未来，过去，真实的那一边，亦或是此时此刻你的内心深处？无论多么清澈的眼睛，也不可能永远睁着，否则会酸痛的。让眼睛眨一眨吧。

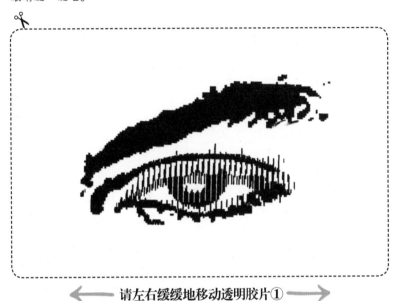

⟵ **请左右缓缓地移动透明胶片①** ⟶

✨ 消失的恐龙的痕迹

虽然恐龙已经在地球上消失了，但它们却留下了很多的痕迹。

这里也能找到恐龙的痕迹。请看这个既像鸟又像恐龙的条纹图案。

事实上鸟是恐龙的后代。现在，让我们来寻找恐龙吧！

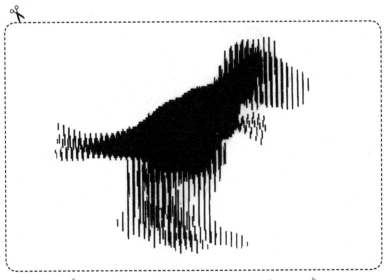

⟵ **请左右缓缓地移动透明胶片①** ⟶

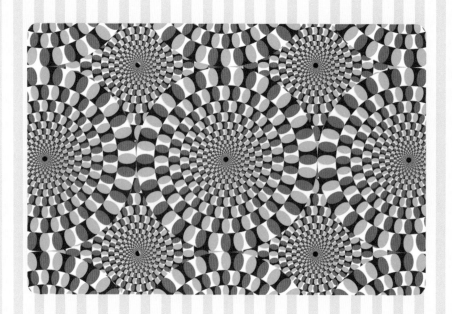

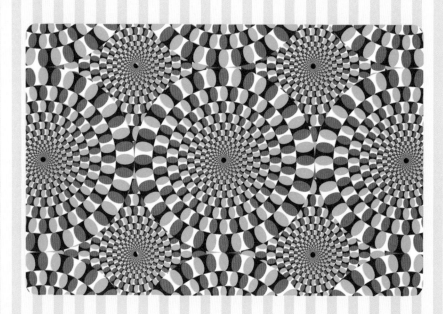

 魔术 小贴士

把透明胶片①放在眼睛的图片上，慢慢地左右移动。

眼睛一睁一闭！

如同魔法书里面出现的魔法画面一样。

现在你知道让眼睛眨动的方法了吧?

← **向左**　　　　　　　　　　　　　　　　　　　　　**向右** →

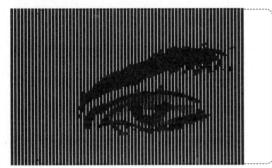 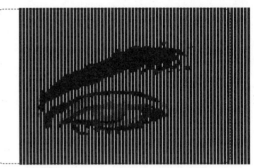

 魔术 小贴士

把透明胶片①放在恐龙图片上，慢慢地左右移动。

恐龙看起来越发清晰。它的头晃动着，脚和尾巴也在不停地摆动。

在恐龙前面增加一个像兔子一样的小动物，或是一只小恐龙模型，

就能演绎一个精彩的情景剧了。

← **向左**　　　　　　　　　　　　　　　　　　　　　**向右** →

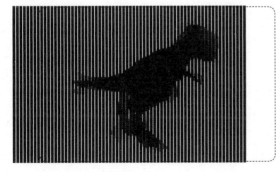 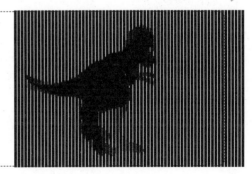

Magic Stage

2

经典魔术
中的脑洞

兔子折纸魔术、单车纸牌魔术等，
是一直以来深受魔术师和观众喜爱的经典魔术。
简简单单的一张纸牌，甚至一张纸，就能让人眼花缭
乱，惊喜连连，这些魔术的秘诀在哪里呢？

1

纸牌的起源

魔术师

现在常见的纸牌魔术或纸牌游戏都来源于塔罗牌。

由具有若干种意义的独特图画构成的塔罗牌，在西方，很久很久以前就被用作占卜吉凶祸福的工具。塔罗牌的第一张牌就是"魔术师"。

具有最原始意义的数字"1"意味着"开始"，也意味着"新生事物"。

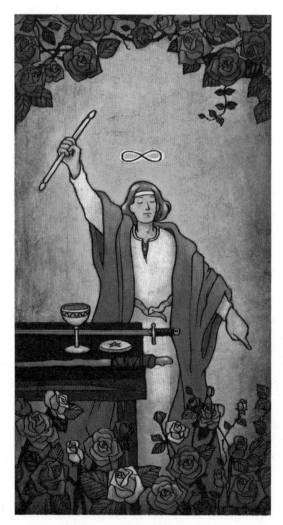

魔术师纸牌所代表的人物

是伶俐的、技艺高超的、

迅速的、

富于说服力的人。

**魔术
小贴士**

魔术师站在玫瑰盛放的庭院里，权杖、圣杯、宝剑、印有五角星的钱币是他的圣器，
他将用这四种圣器唤起魔法。
直到今天魔术师们仍常常使用权杖、圣杯、宝剑、印有五角星的钱币。
对照大魔术师纸牌，完成魔术师涂色，设计出一款与众不同的魔术师纸牌吧。

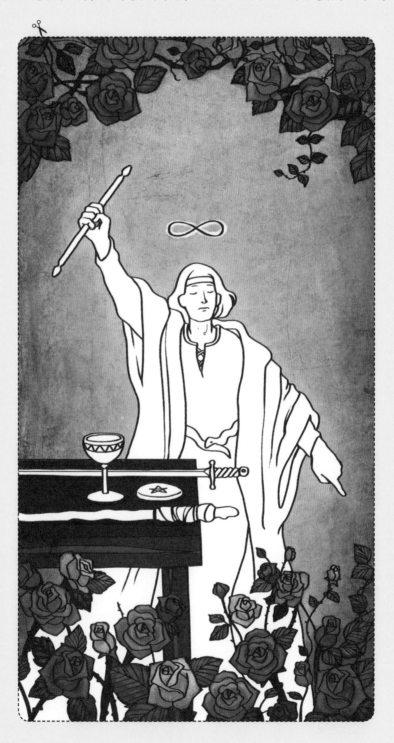

 请把精心制作的魔术师纸牌作为礼物，
送给即将展开新计划的朋友。

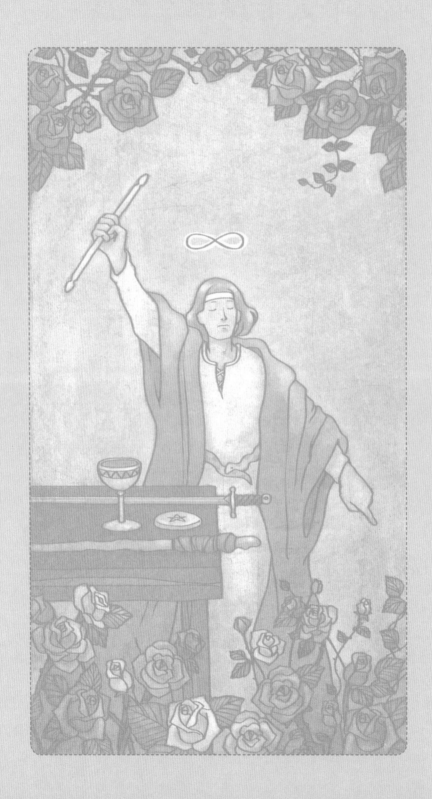

个人专属单车纸牌

单车纸牌是魔术中常用的纸牌。

纸牌有四种花色：黑桃、梅花、方块和红桃。四种花色代表四季中的春、夏、秋、冬。一副纸牌有52张，意味着一年中的52周。

两张小丑牌被称作塔罗牌中的愚者牌，是为了游戏的趣味性而设置的脸谱化纸牌。因其作为一种万能牌使用，它代表着闰月。52张纸牌的数字相加之和为364，其中一张小丑牌被当作1，这样相加之和就成了365，即意味着一年的365天。

从花色的寓意来看，黑桃代表权利和名誉，梅花代表幸运，方块代表财富，红桃代表爱。J、Q、K按顺序分别代表骑士、王后和国王，它们代表着贵族。

魔术小贴士 57~64页有4张A以及小丑、Q、K、J的涂色纸牌。请裁剪下来使用。

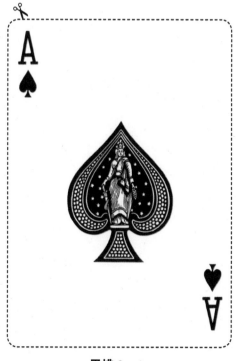

黑桃 Spade

梅花 Clover

闰月

以太阳为基准的阳历和以月亮为基准的阴历，二者一年的天数不同。为了弥补二者相差天数而设立闰月。阴历每年比阳历少11天，这样以每3年多计算1个月来一次性补足，这个月就是闰月。通常闰月在5月居多，11、12、1月几乎没有。

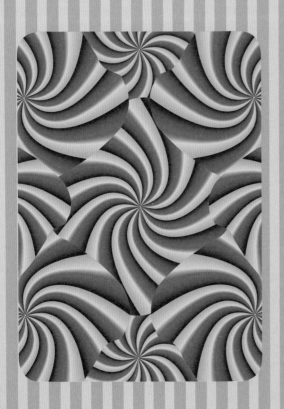

红桃 Heart

方块 Diamond

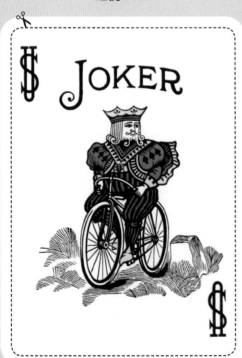

小丑 Joker

小丑涂色 Joker Color

 涂上颜色，制作个性纸牌。

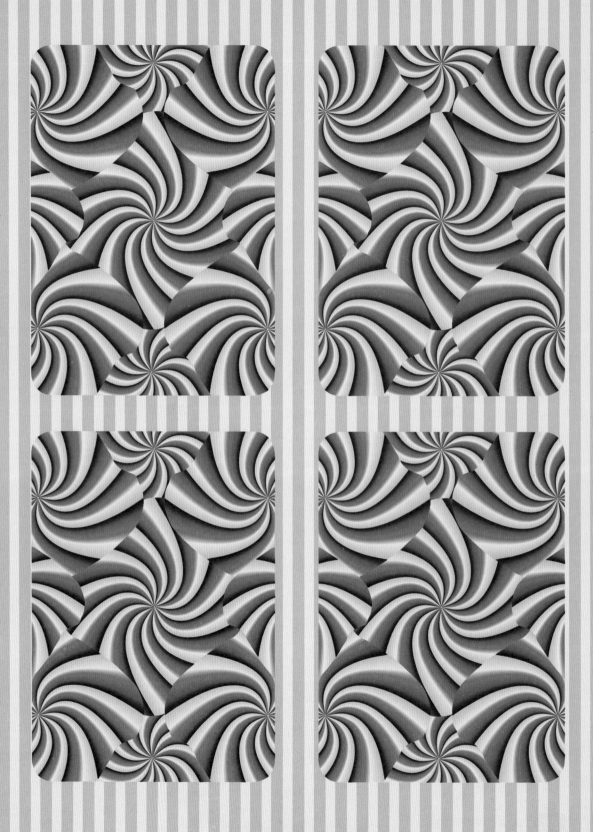

王后 Queen

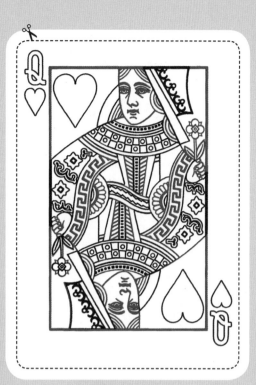

王后涂色 Queen Color

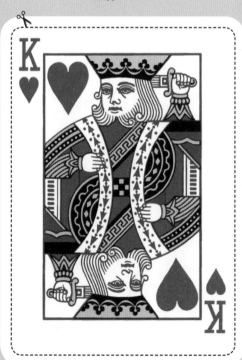

国王 King

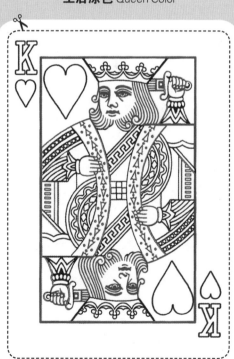

国王涂色 King Color

 做法 涂上颜色，制作个性纸牌。

骑士 Jack

骑士涂色 Jack Color

做法 涂上颜色，制作个性纸牌。

> "
>
> 小丑（JOKER）纸牌
> 并不是指不庄重的或善于打趣儿的人
> 作为大阿尔克纳牌首张牌的愚者，
> 它象征"开始"或"新的出发"。
>
> "

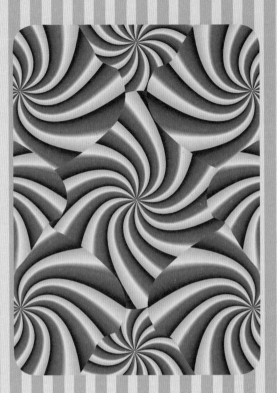

上帝不玩
掷骰子的游戏吗？

　　爱因斯坦相信，只要知道特定瞬间宇宙的完整状态，就可以预测宇宙内将要发生的所有事情。他相信所有的现象发生时一定会遵守自然界普遍存在的客观规律和因果联系。量子力学的基础是概率。概率不是固定的，而是从数次的结果中得到的一系列规律。举例来说，就像掷骰子，出现1的概率是1/6。量子力学是用概率来表述因果关系的。换句话说，不是根据因果关系的"强决定论"，而是根据概率的"弱决定论"的事实。爱因斯坦对此并不满意，他反对毫无因果关系的混沌状态。许多现代物理学家反驳了这一看法，认为上帝有时也是"掷骰子"的。

怎么突如其来提到爱因斯坦呢

　　有的人叫我魔术师，也有的人叫我江湖骗子。这样的叫法差别是不是就和这样的想法一样呢？相信上帝不掷骰子的人们认为魔术一定有因果关系，就像爱因斯坦一样。相反地，认为上帝有可能掷骰子的人们，不就是认为世上说不定会有魔法吗？在表演魔术的时候，偶尔会遇到故意捣乱的人，也有直到演出结束都抱着"肯定哪里有什么鬼把戏"的心态冷眼旁观的人。对那些人我只是会想："他们也是和爱因斯坦想法一样的人。"每当那个时候，我眼前就会浮现白发苍苍的爱因斯坦的面孔。

如果你也想起了爱因斯坦，
那么不妨来玩玩掷骰子的游戏吧！

概率的魔法
多米诺骰子

多米诺骰子纸牌是像1和2、2和3那样连续的两个骰子面相连的牌，六张牌为一套，如下图所示，相同数字相邻排列，能组成一个圆。让观众从多米诺骰子牌中任选一张，魔术师都能够猜出观众选的是哪一张。你能说一说为什么吗？

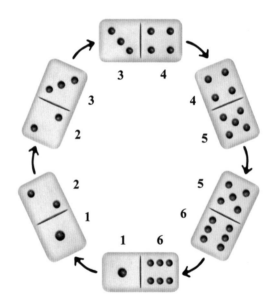

做法

骰子纸牌排列成圆形，少一张牌的话圆就不完整了。

所以，只要魔术师把纸牌顺序排列，就知道观众抽走了哪张牌。

如果观众抽走了有"2和3"的牌，把纸牌连起来的时候，印着"1和2""3和4"的牌就连不上了。

魔术师自然就知道了答案：

"您抽的纸牌是2和3吧！"

无论观众抽哪张牌，魔术师都能心中有数，所以，胸有成竹地进行表演吧！

A. 把6张多米诺骰子纸牌正面朝下放。

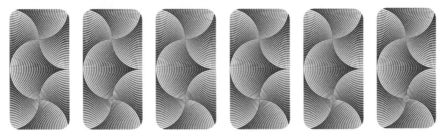

B. 观众随机抽走一张纸牌。　　**C.** 除了观众抽走的1张，把其余的牌都翻过来。

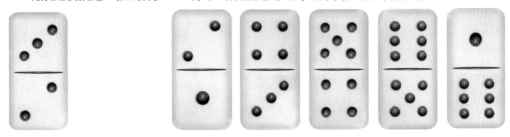

现在，魔术师猜猜看，观众抽走的是哪张纸牌？
正确答案是印着"2和3"的纸牌！

你问我是怎么知道的？因为我摆放的纸牌是有规律的。

多米诺骰子纸牌　　把骰子纸牌剪下来表演魔术吧。

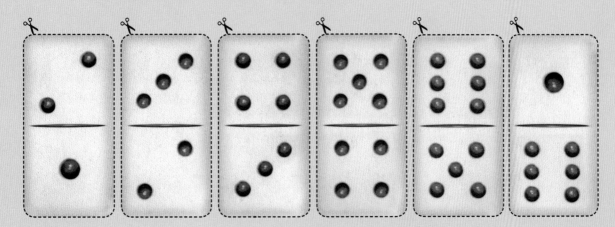

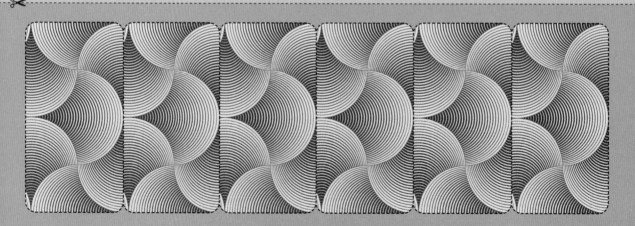

来无影，去无踪

魔法兔子

提起魔术表演，你会有什么印象？不同年龄段的人回答会有些差别。年轻的朋友们首先想到的是纸牌魔术或美女参与表演的魔术；40~50岁的人说起的则是从帽子里掏出兔子或鸽子的魔术。确实如此，我们小时候在电视上看到的魔术，大部分都是从帽子里掏出兔子或鸽子来的表演。关于帽子和兔子的魔术表演，还有个特别的故事呢。

有趣的魔术故事

1726年的英国，一个小木屋里住着塔夫斯夫妇。一天夜里，妻子玛丽·塔夫斯带着惊恐的表情对丈夫乔舒亚·塔夫斯说，在回家的路上，路过树林时一只巨大的白色兔子侵犯了自己。丈夫大吃一惊，好不容易缓过神来，心想肯定是妻子精神恍惚了，于是接着睡觉。然而几周后的一天早晨，乔舒亚·塔夫斯被吓了一跳。妻子被好多只白色兔宝宝围着，她说这些兔宝宝是自己刚刚生下来的。

这个可怕的事件瞬间传遍了英国，甚至传到了国王乔治一世的耳朵里。国王派出了医疗调查团，命令他们弄明白这件事。调查团找到了帮助玛丽·塔夫斯分娩的约翰·霍华德医生，从医生口中得知这一切都是真的，并且不久前那个巨大的兔子又一次接近玛丽并再次使玛丽怀孕。调查团为了直接观察玛丽并进行周密的调查，把她带到伦敦隔离了起来。

在伦敦参与调查的医生发现了兔子事件的重重疑点，警告她说"为了调查这件事，要强行对你进行十分危险的手术"。惊惶之中的玛丽终于承认这一切都是自己编造出来的。

随后出现了许多关于这件奇闻轶事的诗和故事。一位名叫亚瑟·福克斯的人，把这个故事的元素运用到了自己的魔术当中。亚瑟表演的魔术，是从当时贵族们流行的三角帽子中掏出兔子来。1830年，一位名叫海里·安德森的魔术师，表演了从黑色的高帽子里掏出两只兔子的魔术，由此诞生了我们喜闻乐见的高帽子和兔子的魔术。

兔子魔术并不是起源于一个美好的故事。

然而它却是现代魔术的代表。

请参考71~77页的折纸方法，试着做兔子和魔盒。

我们也可以成为魔术师，从魔盒里蹦出兔子来！

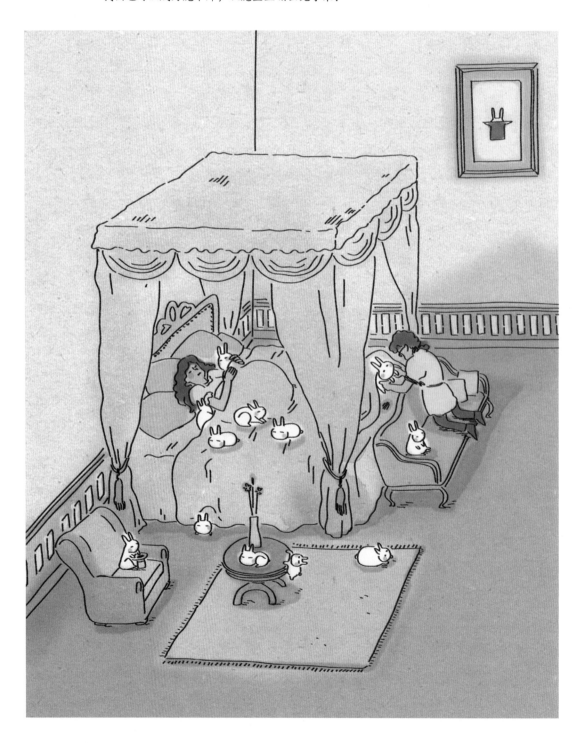

✦ 魔术师的挚友——**兔子**

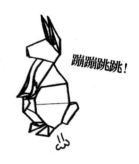

蹦蹦跳跳！

现在让我们来动手做一只洁白的兔子。魔术师至少要拥有一只兔子才像样！虽然做出来的不是活的兔子，然而在空无一物的盒子里"唰"地出现一只纸兔子，也足以令人惊讶和激动了。兔子做好了，还要做魔盒，好把兔子藏进去。那么从制作兔子开始，一步一步跟着做吧。

首先准备一张一面是白色、另一面是粉红色的正方形纸。边长15厘米左右的纸最合适。把粉红色的一面朝上，折叠后就变成了有一双粉嫩耳朵的可爱白兔啦！

1

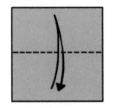

把纸张粉红色的一面朝上放置，向内对折，然后打开。

2

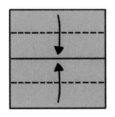

以中间对折的线为基准，再把上下两部分都分别向内对折。

3

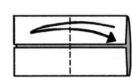

左右对折，然后打开。

4

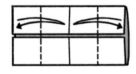

左右两部分各以中间对折的线为基准再次向内对折。紧按后再展开。

5

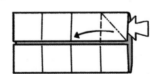

沿着竖向相邻的折线，把一角的顶部向内推。

6

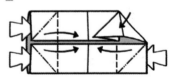

这样右上角出现一个三角形。其余三个角也如此折叠并按压。

7

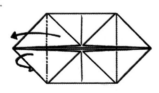

左边的角沿三角形的中线向后翻折，使三角形的另一侧顶角翻折到左边。

8

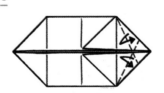

右边的角，以三角形的中线为基准，将顶端两边交叉折叠，然后展开。

9

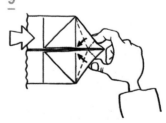

按照步骤8产生交叉折线，轻轻向内推，一个三角形马上就立了起来。这就成了兔子的尾巴。

10

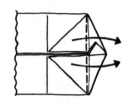

沿着相邻的竖向折线，把右边三角形的两角向右翻折。

11

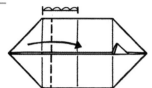

这样，三角形的两角就位于尾巴的两边了。把左边的两个角按虚线向右折叠。

12

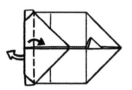

将刚才翻折下去的顶角重新翻回来。

13

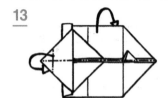

左边顶角按虚线向下翻折，做成憨憨的兔鼻子状。把纸按中间的横虚线向下折起一半来。

14

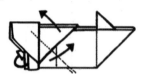

把左边的顶角小心地向上拉，拉至步骤15图上显示的位置。把纸按紧，兔子的脑袋和耳朵就完成了。

15

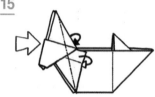

向外拉伸出兔子的脖子和耳朵的形状。后面的部分也这样处理。

16

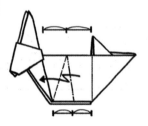

如图所示，把折纸中间部分像折扇子那样内外折叠。

17

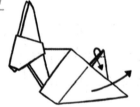

为了使兔子的尾巴萌萌的，把尾巴的尖部向内折起来。把步骤16中折扇状折叠的部分再次展开。

18

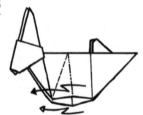

沿着步骤16折叠产生的折线，把两边的中间部分都折成折扇状。

19

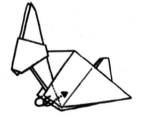

折成折扇状的部分向内折叠。并把角部折进去，另一边也作同样处理。

20

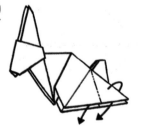

右边顶部从内侧向下折叠，做成后腿。另一边也作同样处理。

21

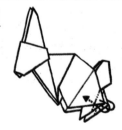

如图所示，通过向内折叠成后腿状。另一边也作同样处理。

22

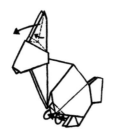

向外折出兔子的前腿状。耳朵稍
作折叠，如步骤23所示，折出边
缘倾斜的样子。另一边也同样方
法处理。

23

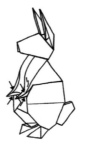

如图所示轻握兔子的前爪进行
收尾。

做法 沿着下面的虚线剪切，就是
一张一面是白色、另一面是
粉红色的彩纸了。
请用这张彩纸试着做出兔
子来。

 魔力四射的密室——魔盒

　　刚才我们做了一只美丽的白兔，现在该动手制作兔子魔术需要的魔盒了。魔盒是利用两个方盒把物品藏起来又露出来的魔术道具。先向观众展示空空的红色盒子。接着把绿色的盒子也拿给观众看，同样空空如也。然后把这两个盒子套放在一起，进行一番表演之后再把盒子举起来，纸兔子就出现了！这是折纸魔术中最有意思的魔术。兔子从天而降，所有人都会惊奇地拍手叫好。一定要记住哟，为了魔术表演得娴熟自然，要反复练习才行。

准备物品

A4彩纸红色2张、绿色2张，剪刀

※必须两面的颜色相同。
　请仔细确认并照样子做。

> **制作外层的盒子**

1

把2张红色的纸横着完全地摆在一起。两张一起左右对折，再打开。沿着中间的折线剪开，这样就有了4个长方形。

2

把步骤1做出来的长方形其中一个竖着放，然后上下对折，再打开。

3

在最顶端和最底端折出两个宽度相同的折边。

4

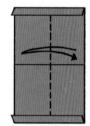

左右对折然后打开。另外3个长方形也按照步骤2~4的过程做好。

5 4个长方形组合起来

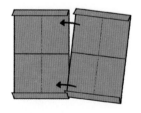

从右侧开始，把一个插入另一个的折边下面。如图所示，应插至另一个的中间部位。

6

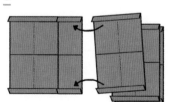

另外2个也同样操作。

7

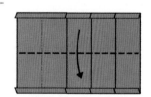

现在4张纸就像一个整体似的连接起来。把连起来的整体小心地上下对折。

8

相邻的竖线对齐。右边的部分按右边第1条竖线向内折叠，然后打开。

9

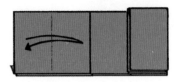

左边的部分按虚线向内折叠，按紧之后再打开。

10

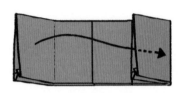

将左边的部分再次沿着中间竖线向内折叠，按紧之后打开。

11

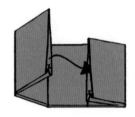

将最左边长方形部分深深插入右边长方形里面。

12

如图所示，左边长方形底端要插入右边长方形的折起的底边内。

13

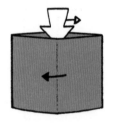

扁扁的盒子做好了。小心地打开盒子，整理，使其成为立体。

14

这样外层的盒子就制作完成了。

制作内层的盒子

15

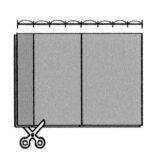

2张绿色的纸横着完全摆在一起。如图所示，小心剪掉整体约1/8大小。

16

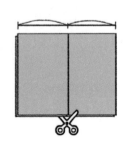

按照上面步骤1～14，制作内层的盒子。

1

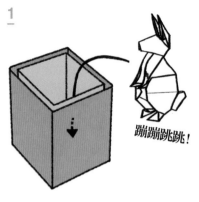

蹦蹦跳跳！

如图所示，在外层红色的盒子内放入内层绿色的盒子，然后把折好的白色兔子放进去。最好在桌子上进行。

2

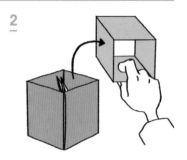

小心地把内层绿色的盒子抽出来（此时兔子仍然在里面），向观众展示绿色盒子是空的。

3

再小心地把绿色盒子放回内层。（确保兔子仍然在最里面）

4

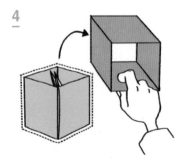

把外层的红色盒子抽出来，再次向观众展示盒子是空的，然后放在桌子上。

5

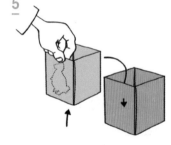

把内层的绿色盒子和里面的兔子捏在一起，同时拿起来，再次放入红色的盒子内。

6

吧啦吧啦变！

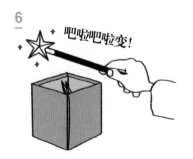

在盒子上方挥舞魔术杖，做些魔术表演动作，或用手指一点并发出"哒"的一声。

7

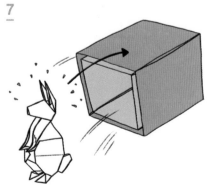

同时捏住两个盒子，一起提起来，念咒语"吧啦吧啦变！"准备好的白兔就"唰"地一声出现了！

最棒的经典魔术

下面介绍的，是魔术史上几个经典的魔术，一直以来深受魔术师和观众的喜爱，可以视作魔术的基础，也是令人脑洞大开的游戏。如果你是心怀魔术师梦想的人，一定要仔细了解魔术的玩法，反复练习，很快就能自如地表演！

✨ 折纸魔术——之字形恐龙

眼前的恐龙出现又消失了。英国的魔术师兼折纸爱好者罗伯特·夏宾（1909—1978）发明了著名的"之字形恐龙"魔术。罗伯特是首位表演把美女分成3段，并把中间一段拿掉的惊人魔术的表演者。之后众多的魔术师纷纷效仿他的截断魔术。他是如何做到的？让我们用之字形恐龙魔术来一探究竟吧。

准备物品

两面颜色不同的纸1张（附页①），笔，剪刀，透明胶带

1

把纸横放，向内折成横向的三等分，然后打开。

2

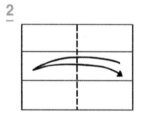

左右对折然后打开。

3

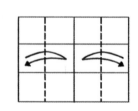

两端向内对折，压平后展开。

4

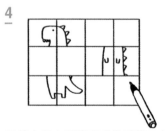

用笔在纸上画出恐龙的形状，如图所示，恐龙的身体好像分成三段一样。

5

从右向左对折。

6

从右向左对折后，从右侧开始，沿着中间两条横向的折叠线，同时剪开上下两层，剪到中间竖向折叠线的位置时停止。

7

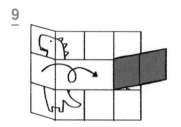

从左向右打开纸。沿着左边竖向折线3等分的中间部分，把它完全剪开。这样纸的中间部位就成为可以活动的部分。

8

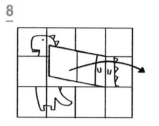

把中间可活动的部分向右折。

9

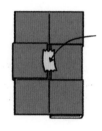

左边依次向内翻折。

10

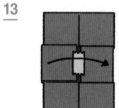

如图，折至完全看不到恐龙的位置。

11

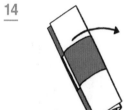

把折纸翻过来。把突出的部分向右折过去。

12

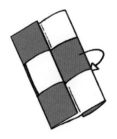

然后把这一部分用透明胶带固定起来。这样就形成了一本小书的样子。

13

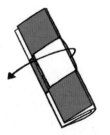

在捆成一捆的纸中间寻找恐龙像是在猜谜。把书从左向右对折。

14

从左边有两张分离了。

15

再把书从右向左朝外对折。

16

从右边也有两张分离了。

17

咣!

于是你画的恐龙就魔法般"咣"地出现了！如果想让恐龙消失，重复步骤13～16即可。

 瞬息万变的纸筒魔术——滚轴效应

　　纸筒魔术在漫长的岁月里经过魔术师们手手相传，给观众们带来许多乐趣。不需要折叠，只需将纸卷成纸筒后剪开，就可以直接做成树木、梯子、链子等。单纯用纸筒做出各种形状就很有趣，再结合前面做的魔盒，就能表演出更多花样的魔术。我们一起按步骤进行纸筒制作，玩玩这个神奇的魔术吧！请边玩边想为什么会出现这样的效果。

准备物品

A3彩纸2张，剪刀，胶棒，透明胶带

※滚轴效应一共有3种。

制作树木

1

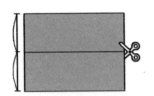

把两张长方形纸摞起来横着摆放。从上到下对折后打开。然后沿着中间的折线剪开，这样就变成了4个长方形。

2

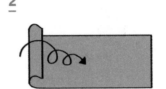

把步骤1做出来的长方形其中一个横着放。从左侧开始，卷成筒状，不要卷太紧，也不要卷到最末端。

3

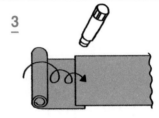

在长方形末端边缘涂上胶，粘贴上第2张纸，然后继续卷。同样的方法，将另外2张也粘贴并卷好。

4

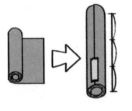

现在就做成了一个纸筒。纸筒的直径在4厘米左右为最佳。用胶带固定纸筒下端，位置为下端1/3处。

5

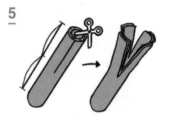

从纸筒的顶部开始，小心地剪出四道，只剪到纸筒的中部。

6

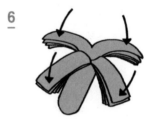

把剪开的部分向下折，纸筒变成向四个方向剥开皮的香蕉的样子。

7

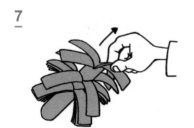

抓住最里面一层的顶部向外拉。此时要握紧纸筒的下端。

8

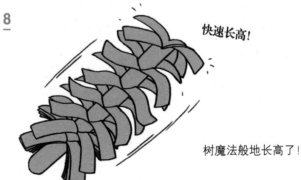

快速长高！

树魔法般地长高了！

1

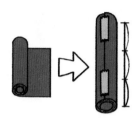

重复前面"制作树木"的步骤1~3。这次将透明胶带粘在纸筒上下两端各1/3处的位置固定好。

2

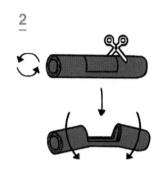

把纸筒横着放置。如图所示，剪掉中间的部分。然后两端向下弯曲，成为倒U字形。

3

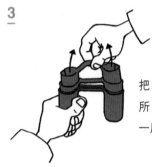

把纸筒横着放置，如图所示，用手拉起最上面一层，慢慢向上拉。

4

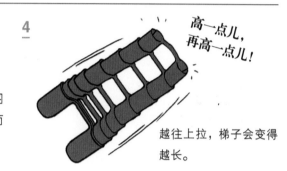

高一点儿，再高一点儿！

越往上拉，梯子会变得越长。

1

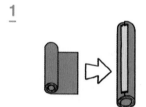

请重复"制作树木"的步骤1~3。这次把透明胶带从上到下整个固定好。

2

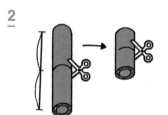

然后把纸筒从正中间剪断。把剪下来的纸筒再从中间部分剪开，如图所示，不要完全剪断，只剪到2/3的程度。

3

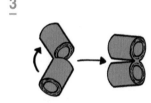

如图所示，把剪开的部分向后弯折。

4

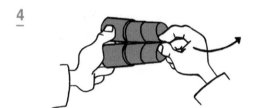

一只手握住两个纸筒下端，另一只手的食指和拇指插入顶端纸筒内。捏住里面的纸向外轻拉。

5

嗖~

纸链从卷筒里面一点点向外伸长。用刚刚剪下来的另一半纸筒再做一个。

✨ 旋转不停的**莫比乌斯带**

　　"莫比乌斯带"是以德国数学家、天文学家奥古斯特·费迪南德·莫比乌斯（1790—1868）的名字命名的。用这条窄长条形的带子，也能表演好玩的魔术哦！

准备
物品

A3彩纸1张，剪刀，胶棒，铅笔

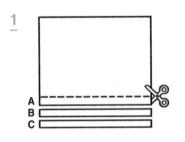

1

把纸横向摆放，裁出宽度5cm左右的长条3个。分别把它们叫做A、B、C。

2

首先准备A。用胶棒把两端粘连在一起。

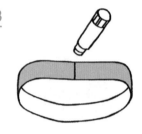

3

成为一个纸环A。

4

把B扭转半圈，即180°，另一面朝上。

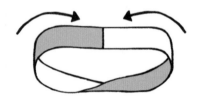

5

然后用胶棒把两端粘贴在一起，做成一个纸环B。

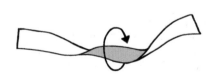

6

最后把C扭转一圈，即360°。

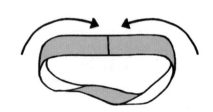

7

将两端涂上胶，粘贴，做成纸环C。

 魔术小贴士 现在我们可以像数学家或物理学家那样，轻松自如地表演莫比乌斯带的魔术了！

1

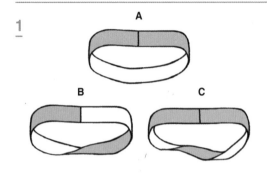

把A、B和C三个纸环展示给观众看。不仔细看，B和C似乎是一样的。

2

沿着每个环的中线，小心翼翼地剪开，剪完一圈。

3

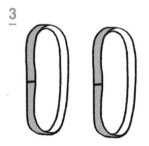

纸环A分成了两个环。

4

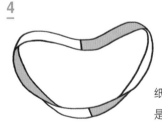

纸环B还是一个，但是长度却变成了原来的两倍！

5

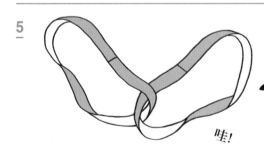

哇！

它们是怎么做到的?

最令人目瞪口呆的是纸环C。因为剪开的两个纸环竟然是串连在一起的。

Thanks to

衷心感谢对本书内容组织给予极大帮助的东釜山大学金元日教授，提供魔术创意的卢炳旭、金泰益、郑东根、李英宇、有爱的Laonplay的家人和学员们，以及在我最艰难的时候陪伴我的TY和父母亲，谢谢你们，我爱你们！

注视图片5秒钟，图中花纹会开始扩展并转动。

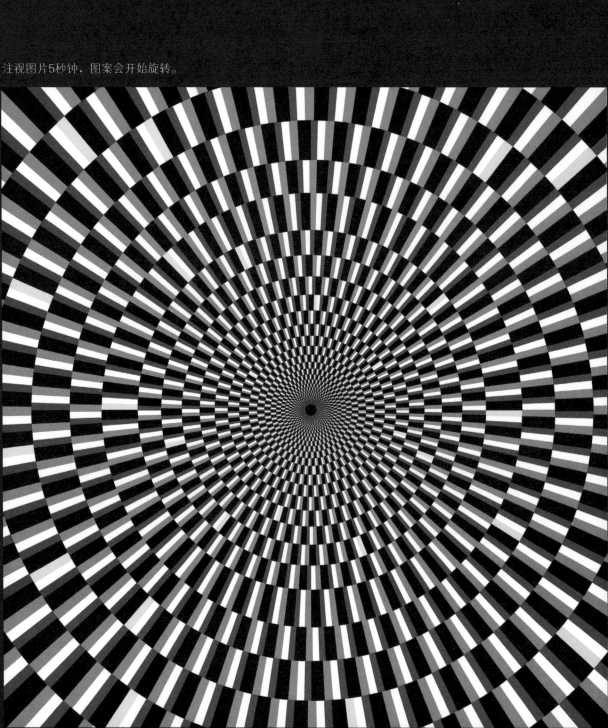

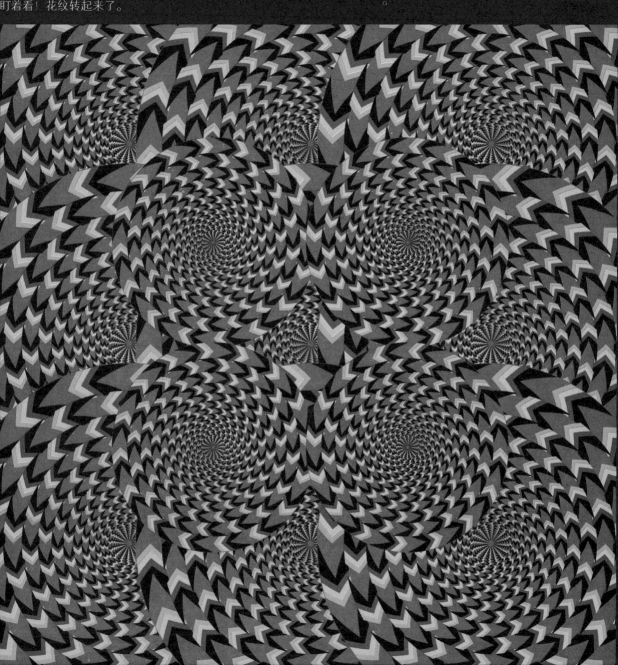

盯着看！花纹转起来了。

盯着看！图案从里向外扩张啦。

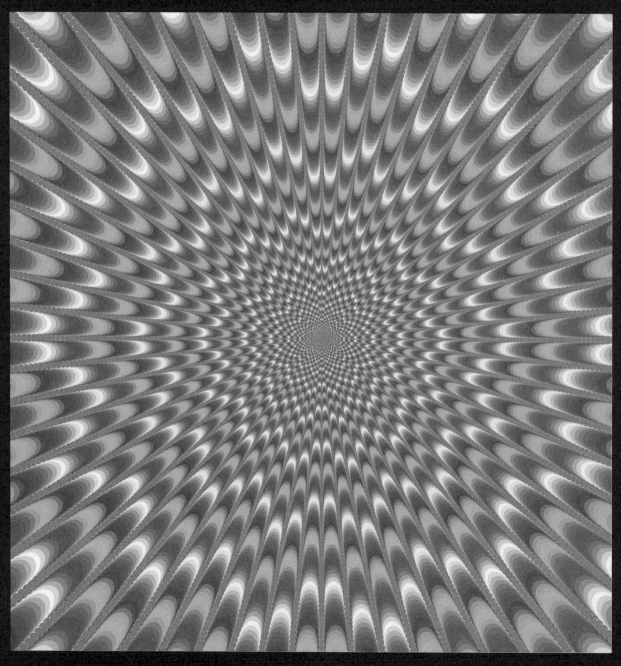

✂ 剪下

注视中心圆形，花纹看起来在转动了。

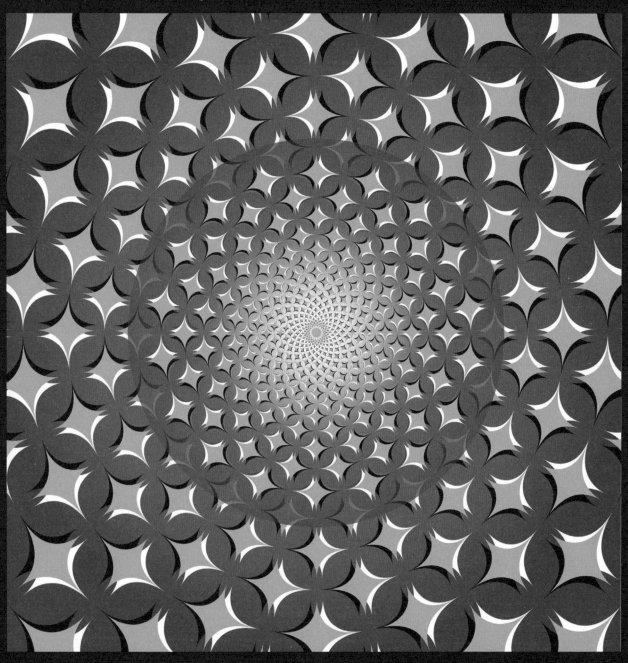

✂ 剪下

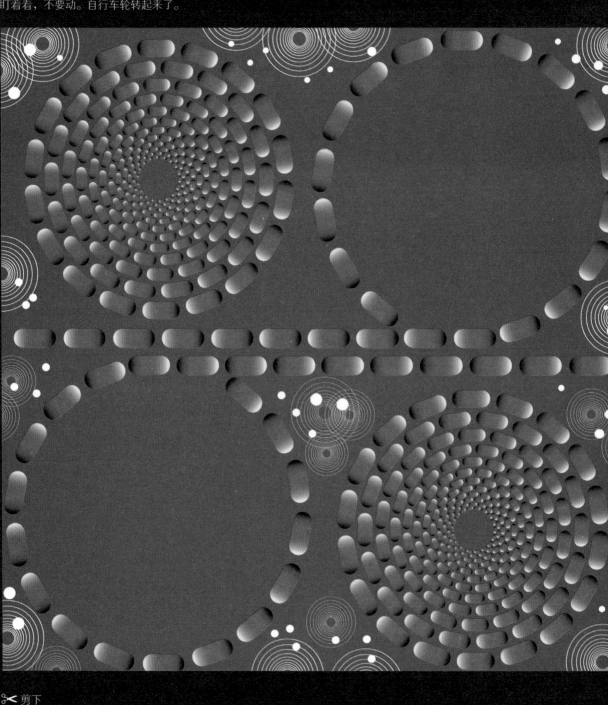

盯着看，不要动。花纹在前后进出呢。

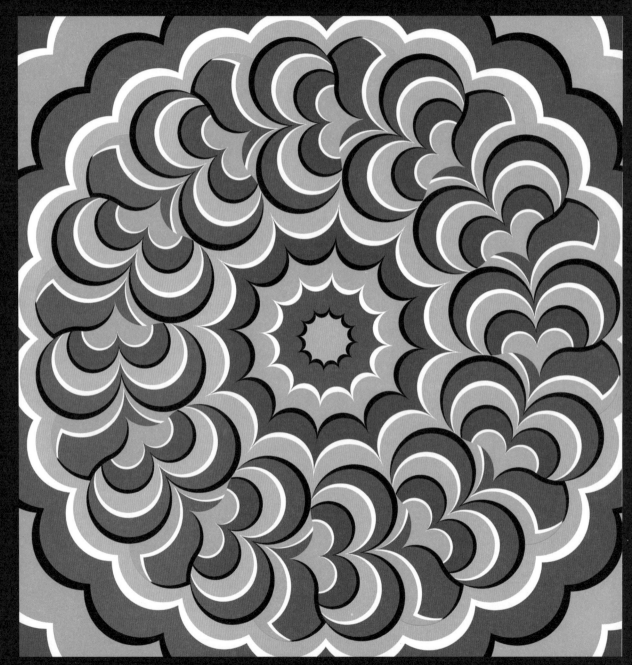